호안 미로

**일러두기**

앞표지의 그림은 〈두 연인에게 미지의 것을 알려주는 아름다운 새〉로 자세한 설명은 51쪽을 참고해주십시오.
뒤표지의 그림은 〈새에게 돌을 던지는 사람〉으로 자세한 설명은 25쪽을 참고해주십시오.
이 책의 작품 캡션은 작가, 제목, 제작 연도, 제작 방식, 규격, 소장처, 기증처, 기증 연도 순으로 표기했습니다.
규격 단위는 센티미터이며, 회화의 경우는 '세로×가로', 조각의 경우는 '높이×가로×폭' 표기를 원칙으로 삼았습니다.

모마 아티스트 시리즈
MoMA Artist Series

# 호안 미로
# JOAN MIRÓ

캐럴라인 랜츠너 지음 │ 김세진 옮김

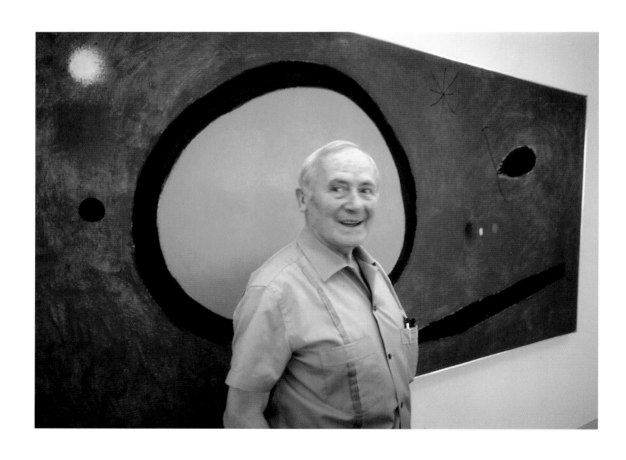

1967년작 〈월광 속 새의 비상 le vol d'ouiseau par le claire du lune〉 앞에 선 호안 미로

이 책은 뉴욕 현대미술관이 소장한 호안 미로의 작품 약 500점에서 선별한 열 점을 소개한다. 뉴욕 현대미술관은 1935년 미로의 작품을 처음 전시했으며, 당시 미로가 초현실주의자 이브 탕기, 맥스 모리즈, 만 레이와 공동 작업한 드로잉 작품을 구매했다. 미로는 1936년에 열린 〈환상적인 미술, 다다, 그리고 초현실주의〉 전시회에서 두각을 나타냈다. 그해 뉴욕 현대미술관에서는 미로의 종이 작품 한 점, 1923~24년에 그린 회화 〈사냥꾼(카탈루냐의 풍경)〉(15쪽)을 사들였다. 1941년 뉴욕 현대미술관은 미로의 전작을 모아 처음으로 대규모 회고전을 열었다. 그리고 미로의 작품을 주제로 한 논문들을 토대로 책을 출간했다. 책에는 회화와 드로잉 일흔 점을 수록했는데, 당시 뉴욕 현대미술관이 소장하고 있던 미로의 작품 열 점 중 일곱 점이 포함되어 있었다. 저자 제임스 존슨 스위니는 미로야말로 근대회화의 선구자이며, "당대의 가장 천부적인 재능을 지닌 예술가"라 평했다.

　　뉴욕 현대미술관에서는 미로의 작품 발전 양상에 따라 1959년, 1973년, 1994년, 세 차례에 걸쳐 그의 작품을 대거 전시했다. 마지막에 열린 1994년 전시회를 기획한 주인공이 이 책의 저자, 캐럴라인 랜츠너였다. 뿐만 아니라 랜츠너는 미로가 1915년부터 1983년까지 남긴 전작을 최초로 연구하기도 했다. 이 책은 뉴욕 현대미술관이 소장한 주요작의 작가들을 다룬 시리즈이다.

# 차 례

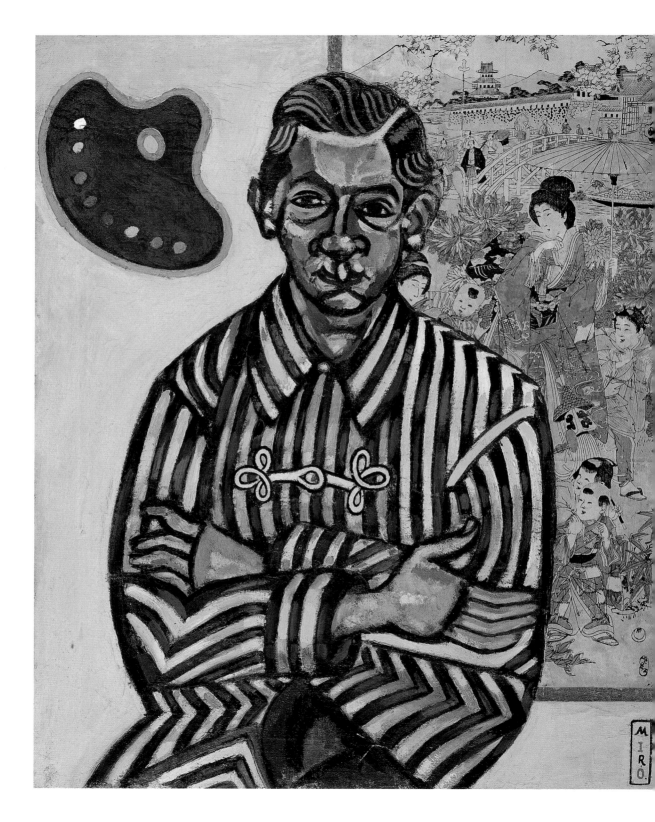

# 엔리크 크리스토폴 리카르트의 초상화

Portrait of Enric Cristòfol Ricart

1917년

1917년 10월, 미로는 스물일곱 살이 되었지만 아직 고향 땅 카탈루냐를 돌아보지 못한 채였다. 미로는 종종 작업실을 함께 쓰던 카탈루냐인 화가 엔리크 크리스트폴 리카르트에게 고향 땅에서는 마음껏 미래를 꿈꿀 수 있으리라는 내용의 편지를 적어 보냈다. 그는 "프랑스의 위대한 인상파 운동 (……) 상징주의의 담대함, 야수파의 종합주의, 입체파와 미래파의 분석과 해체, 그리고 새로이 나타난 찬란한 자유의 정신"이 널리 퍼지리라 예언했다. 설사 특정한 미술 사조에 속하려는 우를 범하더라도, "본능은 인간 자체를 지배할 것"이었다.

　　미로는 자신의 말마따나, 기존의 예술과 전위적 예술을 자신의 목

엔리크 크리스토폴 리카르트의 초상화, 1917년
캔버스에 유채 및 종이 부착
81.6×65.7cm
뉴욕 현대미술관
플로린 메이 쇤보른 유증. 1996년

적에 맞게 '세계적 수준의 카탈루냐 양식'으로 바꾸는 작업에 몰두했다. 그런 이유로, 리카르트를 그린 이 초상화에서도 특정 사조에 치우친 경향은 보이지 않는다. 대신 대조적인 표현 방식 두 가지를 공평하게 활용해 작품을 그렸다. 실제로도 이 초상화는 마치 미로가 고를 수 있는 선택지들을 잔뜩 모아놓은 저장고에 다름없다.

　　왼쪽에 보이는 노란색 평면의 귀퉁이는 직각으로 딱 떨어지는 모양새인데, 옆에 나란히 둔 도형 때문에 거무스름한 색을 띤다. 예컨대 신조형주의처럼, 급작스럽게 등장한 추상화파에서 흔히 볼 수 있는 단순한 모양의 도형이다. 인물 옆의 캔버스에 콜라주 식으로 붙인 일본 판화에는 원근법이 표현되어 있다. 평면적 도형과 입체적 판화는 어울리지 않는 조합이지만 순수주의의 미학, 그리고 대중에게 사랑받는 인상파 전략이 한데 만나는 장이었다. 개중 가장 중요한 한 쌍을 꼽으라면 회화와 콜라주, 그다음으로는 회화와 판화일 것이다. 물론, 생뚱맞은 콜라주는 미로의 작품에서 전형적으로 등장했으며, 대중 역시 그 점을 마음에 들어한 것도 사실이다. 미로는 (왼쪽 상단, 리카르트의 머리와 같은 높이에 배치된) 화가용 팔레트를 중요한 자리에 두어, 팔레트야말로 미학적인 최종 무기라 주장한다. 이때부터 팔레트와 머리를 추상적으로 합친 이미지는 미로의 모든 작품에서 반복해서 나타나는 모티프가 된다.

　　시인이자 미로의 벗이던 자크 뒤팽은 이 그림을 두고 다양한 기반이 혼재되어 있으며, "성스러우면서도 투박한 정지 상태 속에서" 리카르

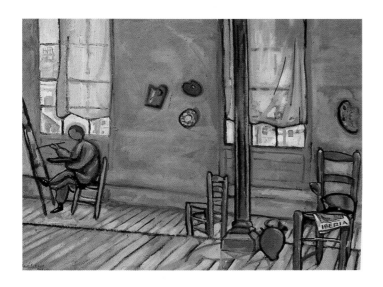

그림 1   E. C. 리카르트(스페인, 1893~1960년)
         **리카르트와 함께 쓰던 작업실에 있는 호안 미로** Joan Miro in the Studio He Shared with Ricart, **1917년**
         캔버스에 유채, 47×59cm
         F. X. 푸치 로비라 컬렉션, 빌라노바 이 라 젤트루

그림 2 **콜라주(조르주 오리크의 머리)**Collage (Head of Georges Auric), **1929년**
타르보드 및 종이에 분필과 연필, 110×75cm
취리히 쿤스트하우스
조르주 박사, 조시 구겐하임 기증

트의 형체가 불쑥 튀어나온다고 평했다. 초상화에서 고흐의 흔적을 발견한 평론가는 여럿이었다. 표현주의의 특징인 뚜렷한 명암대비와 진하고 강렬한 색상 때문만은 아니었다. 근거는 다양했다. 마치 조각처럼 반듯한 리카르트의 얼굴은 노란색, 초록색, 파란색, 보라색 등 무지갯빛에 가까운 띠로 이루어져 있다. 리카르트가 걸친 파자마 같은 오리엔탈 풍 의상에서는 야수파의 특징이 배어난다.

리카르트의 초상화에서는 고도로 양식화된 사실주의 기법을 찾아볼 수 있다. 이는 1923년 무렵까지 다양한 작품에 등장하면서 미로의 예술적 특징을 보여주었다. 그렇더라도 이 초상화의 표현주의적 영향력에 견줄 만한 작품은 매우 드물다. 리카르트와 자신을 동일시한 미로는 이 그림에 대상이 품은 열정, 젊은이다운 집중력, 특정 장소를 보편적 작풍으로 표현하려 했던 의지를 반영했다. 〈엔리크 크리스토폴 리카르트의 초상화〉는 일찍이 미로가 가지고 있었던, 색채를 다루는 뛰어난 능력을 보여준다.

# 사냥꾼(카탈루냐의 풍경)

The Hunter(Catalan Landscape)
1923~24년

1923년 7월, 미로는 매년 그랬듯 카탈루냐 몬트로치에 있는 농장에서 오래 머물 생각으로 파리를 떠났다. 몬트로치에 도착한 직후 미로는 파리의 화상에게 엽서를 보내, 새로운 '공격'을 하는 중이라고 알렸다. 9월 쯤에는 좀 더 구체적인 이야기를 들려주었다. "올해에는 정말로 풍경을 공격하는 중입니다. (……) 자연에서는 간신히 벗어났습니다. 제가 그린 풍경은 외부 현실하고는 아무런 관계가 없지만, 지금껏 자연을 본떠 그린 어떤 풍경화보다 더 몬트로치에 가깝습니다." 물론 그리 객관적인 편이라고는 할 수 없지만, 미로의 자평은 역사적으로도 검증되었다.

뒤팽의 표현을 빌리자면, 미로는 사랑하는 가족 농장 근처의 시골 풍경을 '공격'한 덕에 일종의 계시를 얻었다. "현실과 가상의 결합은 앞

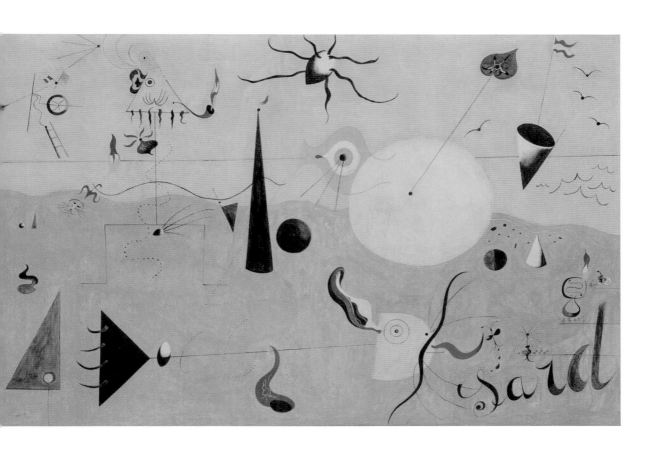

사냥꾼(카탈루냐의 풍경), 1923~24년

캔버스에 유채, 64.8×100.3cm
뉴욕 현대미술관
1936년 구매

으로도 작품 속에서 부단히 진행된다."는 것이었다. 그해 여름부터 미로
는 몬트로치 근처에서 보낸 평범한 시골 생활에서 소재를 얻었지만, 굴
레에서 벗어난 다음에는 소재를 다른 형태로 바꾸었다. 중요한 의미가
있는 1923년 여름, 미로가 손대기 시작한 그림 중에서도 〈사냥꾼(카탈
루냐의 풍경)〉은 가장 비중 있는 작품으로 꼽힌다.

그림은 갓 잡은 토끼를 점심 끼니 삼아 구워 먹으려는 참인 카탈
루냐의 농부(그림 3)에서 시작된다. 그리고 무게감 있는 유머감각을 발
휘해 우주와 지구의 결합, 탄생과 부활을 그린 우화로 마무리된다. 미로
는 특유의 은유법을 선보였는데, 미로의 절친한 벗 미셸 레이리스에 따
르면 "하늘은 순화된 지구, 지구는 촘촘한 하늘 (……) 그리고 달리는 개
는 (……) 그저 달리는 개일 뿐이었다".

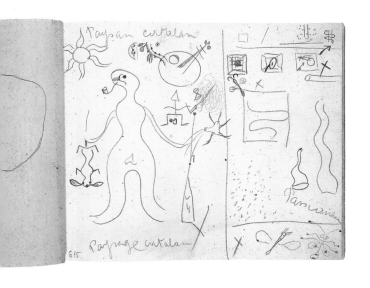

**그림 3 〈사냥꾼(카탈루냐의 풍경)〉을 위한 사전 스케치, 1923~24년**
종이에 연필, 16.5×19.1cm
호안 미로 재단, 바르셀로나

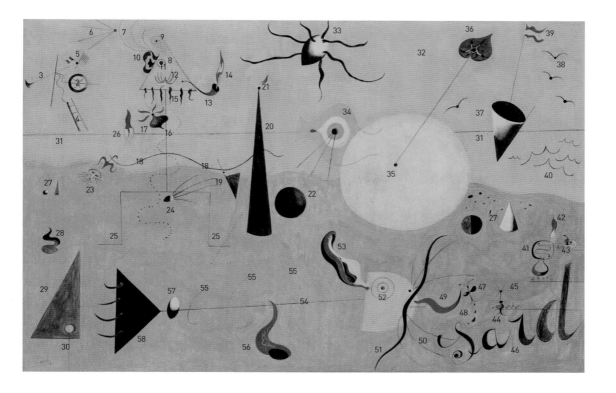

**그림 4 〈사냥꾼(카탈루냐의 풍경)〉도해**

1959년 뉴욕 현대미술관을 찾은 미로가 대다수의 항목을 직접 작성했다. 이후 미술관의 큐레이터 윌리엄 루빈이 미로와 대화를 나누어 항목을 보충했다.

1. 새−비행기
2. 프로펠러
3. 기체
4. 줄사다리
5. 프랑스, 카탈루냐 국기
6. 별
7. 무지개
8. 사냥꾼의 머리
9. 사냥꾼이 쓴 카탈루냐 모자
10. 사냥꾼의 귀
11. 사냥꾼의 눈
12. 사냥꾼의 콧수염
13. 사냥꾼의 담뱃대
14. 담배 연기
15. 사냥꾼의 턱수염
16. 사냥꾼의 몸
17. 사냥꾼의 심장
18. 사냥꾼의 팔
19. 칼
20. 총
21. 총에서 나는 연기
22. 탄환
23. 토끼
24. 사냥꾼의 성기
25. 사냥꾼의 다리
26. 불꽃
27. 풍경 속 요소들
28. 대변
29. 덩굴
30. 줄기
31. 지중해
32. 하늘
33. 태양−달걀
34. 눈
35. 쥐엄나무
36. 쥐엄나무 잎
37. 조각배
38. 갈매기
39. 스페인 국기
40. 파도
41. 그릴
42. 조리를 위해 사냥꾼이
　피운 모닥불
43. 후추
44. 감자
45. 감자꽃
46. 정어리sardine 중
　처음 네 글자
47. 파리
48. 파리 똥
49. 정어리의 혀
50. 정어리의 수염
51. 수면
52. 정어리의 눈
53. 정어리의 귀
54. 정어리의 등뼈
55. 정어리의 뼈
56. 정어리의 내장
57. 정어리의 알(생식기관)
58. 정어리의 꼬리

〈사냥꾼(카탈루냐의 풍경)〉에서 굽이치는 분홍색 땅은 노란색 물, 하늘 쪽으로 서서히 나아가고 있는데, 이는 유동성을 보여주는 동시에 모든 요소가 평등하다는 사실을 암시한다. 이는 자연력은 물론이고 사냥꾼의 존재에도 영향을 미친다. 사냥꾼의 성기는 땅, 팔은 물, 심장과 머리는 하늘에 위치한다. 미로는 이후 땅과 바다, 그리고 카탈루냐의 화창한 오후에 높이 뜬 하늘을 가로지르는 기묘한 물체들을 용어로 설명해두었다(그림 4). 어찌나 감사한 일인지. 하지만 설령 사전 지식이 없는 사람이라 해도, 상단에 보이는 '태양-달걀', 그 아래에 배치한 콧수염 달린 사냥꾼의 성기, 토끼같은 귀가 달린 정어리, 왼쪽 상단으로 멀리 뜬 작은 별의 모양들이 유사한 데서 이것이 우주와 지구의 생식력의 관계를 상징한다는 점을 직관적으로 알아차릴 수 있다.

# 세계의 탄생

The Birth of the World
1925년

덧없는 동시에 기념비적인 이 그림을 두고 미로는 '일종의 기원'이라 표현했다. 한 가지 이유를 들자면, 〈세계의 탄생〉은 우주의 탄생을 예술적으로 표현한 수많은 초현실주의 작품들 중 최초였기 때문이다. 또한 1925년부터 1927년 후반까지 왕성한 작품 활동을 했던 미로가 남긴 급진적이고 혁신적인 회화들 중에서도 이 작품이 가장 중요하기 때문이다. 이 무렵 미로는 그림을 통해 무언가를 표현하기 위해 매우 새로운 공간을 선보였다. 취향에 맞는 실험적인 시 같은 그림은 구애받지 않고 그리되, 잇따른 작품들에서는 전통적인 작법을 배제하고 바탕을 단색으로 칠했다.

바탕은 막연한 공간 속을 부유하는 상징들로 구성했다. 처음에는

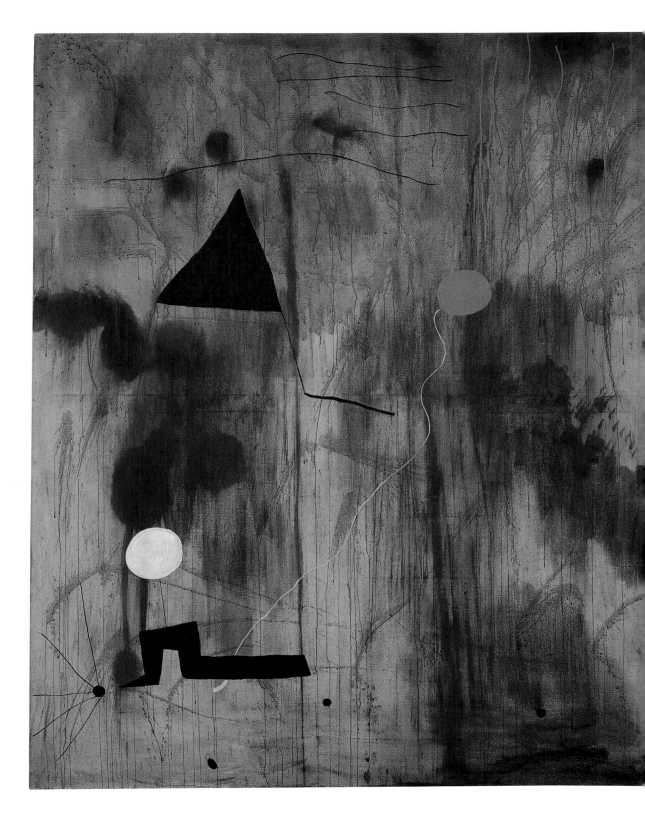

자신의 대담성에 짐짓 놀란 척, 친구 레이리스에게 편지를 보냈다. "이건 거의 그림이라고는 할 수 없지만, 난 별로 개의치 않을 걸세." 훗날 미로는 자신이 '회화의 영역 밖으로' 나아갔다고 말했다. 여기에는 미로 특유의 화풍이 영향을 미쳤다. 하지만 그보다 큰 이유는 앙드레 브르통의 평가 때문이었다. 1928년 프랑스 초현실주의자 브르통은 특히 〈세계의 탄생〉을 비롯한 역작을 두고, 미로의 작품들이 '초현실주의'라 불리는 예술에 구애받지 않고 "온전히 붓 가는 대로 그린 것"이라 평하며 무게를 실어주었다. 덕분에 사람들은 미로가 선보인 즉흥적인 작품을 점차 우러러보게 되었다. 1950년대에 '꿈'이라는 제목으로 발표한 연작은 제2차 세계대전에 앞서 등장한 (미국에서는 추상표현주의, 유럽에서는 앵포르멜 미술로 알려진) 액션페인팅 기법으로 그렸다. 그런데 '꿈'은 결과물보다는 방법이 중요한 작품이었다. 얼마 전에야 분명해진 사실이지만, 미로는 〈세계의 탄생〉과 '꿈' 연작을 그릴 당시 노트에 하나씩 그려놓은 (이를테면 그림 5 같은) 드로잉들을 변형하지 않고 그대로 활용했다. 물론 이따금 떨어뜨려야 할 물감 색을 지시하는 글을 연필로 적어놓기는 했지만 말이다.

〈세계의 탄생〉의 경우 구성 요소, 나아가 표층적 장치는 계획에 충실히 따랐지만, 배경에서는 우연성을 선호했다. 미로는 캔버스의 바탕을 고르지 않게 칠해, 물감이 잘 먹거나 그렇지 않은 곳이 서로 뒤섞이게 했다. 그가 말한 '무한한 대기 중의 공간'으로 보이게 하기 위해서

21

세계의 탄생, 1925년
캔버스에 유채, 250.8 × 200cm
뉴욕 현대미술관
익명의 후원자 및 요셉 슬리프카와 아르망 에르프 부부 기금, 작가의 기증으로 소장, 1972년

였다. 여기에 물감을 붓거나, 칠하거나, 튀기거나, 천에 묻혀 펴 바르거나 하여 우연으로 인한 다양한 효과를 얻을 수 있었다. 1950년대 브르통이 미로의 작품을 달리 평가하게 된 이유도 이런 점 때문이었다. 브르통은 이 작품을 "앵포르멜 미술의 〈아비뇽의 여인들Les Demoiselles d'Avignon〉" 이라 평했다. 아마도 감정에 충실한 평이었겠지만, 1907년 파블로 피카소가 그린 획기적인 작품에 〈세계의 탄생〉을 견준 것은 적절한 처사였다.

피카소는 〈아비뇽의 여인들〉에서 성공적으로 표현한 입체파의 '실제'를 후각에 비유했다. "그것은 향수에 가깝다. 보는 이는 앞뒤, 양쪽에서 향을 맡을 수 있다. 향기는 사방에서 풍겨오지만, 어디서 나는지는 정확히 알 수 없다." 이와 같은 실체가 공간에 침투하면서, 평면 같은 표면을 실제 같은 부피감이 있는 공간으로 바꾸는 마법을 부린다. 현실에서는 차원의 가역성을 경험하게 된다. 분석적 입체파는 평면적이고 흐리멍텅한 공간에 그러한 착시를 일으키는 모형을 만들었다. 미로는 입체파다운 착시 현상을 배제하고, 높이와 공간, 깊이마저 없애가며, 개성 있으면서도 보편적인 장소들을 그려냈다. 미로가 빚어낸 공간, 추상표현주의자들은 물론이고 수많은 화가들이 본보기로 삼은 작품들은 이제 아주 일반적인 흐름이 되었기에 한때 급진적이라는 평가를 받았던 사실을 자주 망각하게 된다.

1928년, 당대의 저명한 평론가 왈더머 조지는 '꿈' 연작 일부를 비

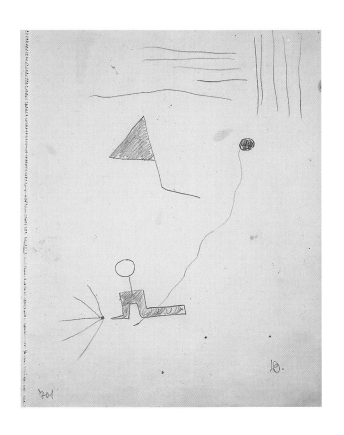

그림 5 〈세계의 탄생〉을 위한 예비 드로잉, 1925년

종이에 그래파이트 연필
26.4 × 19.8 cm
호안 미로 재단, 바르셀로나

롯한 미로의 작품 전시회를 감상한 뒤, "무한한 공허함"을 상기시키는 작품이라 평했다. 마지막에는 그를 두고 "미술계의 혁명가"라 말하며, 누구라도 그 말에 의구심을 표할 수 없도록 명쾌한 설명을 덧붙였다. "설사 미로를 입체파와 견주더라도 내가 보기엔 그들보다 혁명적이다. 사실 알고 보면 입체파의 유형은 (……) 구성적이다. (……) 입체파의 거장들은 겉보기에 아무리 자유로워졌다 하더라도 기존의 논리와 결별할 수 없었다. 미로는 자신의 그림을, 세계를 그린 이미지 혹은 그와 같은 것 정도로 내버려둔다. 그후에는 마법의 세계 속에서 작동하는 것이다."

# 새에게 돌을 던지는 사람

Person Throwing a Stone at a Bird

1926년

미로는 1925년 여름과 가을, '꿈'이라는 거대한 연작을 구성할 작품들을 그리기 시작했다. 막 작업에 들어간 작품들과 극적으로 대조를 이룰 다른 연작도 동시에 구상 중이었다. 이듬해 여름에는 몬트로치 가족 농장에 머물면서 새로운 연작에 포함될 일곱 점에 대한 작업에 착수했다. 이 연작은 1927년 여름 완성되었는데, 1925년 이후에 그린 드로잉(그림 6)으로 미루어볼 때 열네 점 가운데 〈새에게 돌을 던지는 사람〉을 처음으로 구상한 것이 분명하다. 이 작품은 오늘날 '상상 속의 풍경'이라는 연작 중 하나로 자주 언급된다. 또한 '꿈'과 '상상 속의 풍경' 연작 사이의 차이점을 뚜렷하게 보여주는 그림이기도 하다.

노란 땅, 검은 물, 초록 하늘로 영역을 철저히 분리했고, 이보다 좀

25

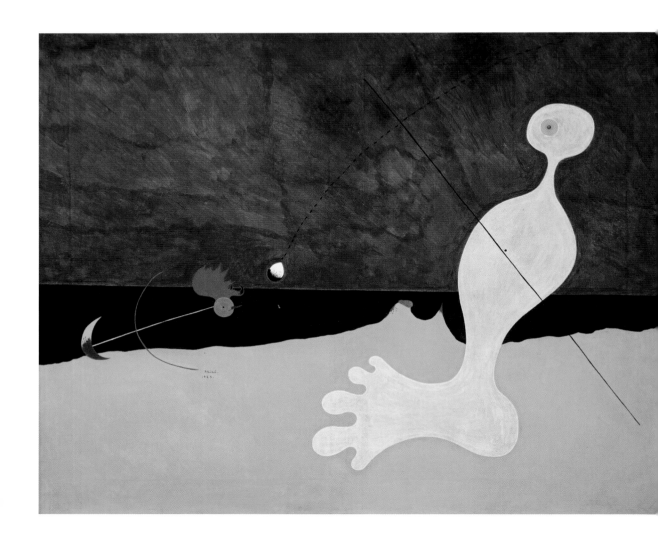

**새에게 돌을 던지는 사람, 1926년**

캔버스에 유채, 73.7×92.1cm
뉴욕 현대미술관
1937년 구매

더 작은 덩어리는 진하고 불투명하지만 강렬한 색으로 칠했다. 선명한 가로선은 지상과 천계 사이의 경계를 분명히 구분해준다. 몽환적이기는 하지만 이내 이 세상에 속한 것임을 알아차릴 수 있는 풍경이다. 풍경은 일상적이고 유쾌하며 이따금 우습기도 한 몬트로치에서의 나날을 증거한다.

그림 속 희귀한 생명체 중에서 기골이 장대한 볼링 핀 모양의 싸이클롭(그리스 신화에 등장하는 거인족 젊은이로, 풍채가 거대하며 이마 가운데에는 삼지안이 있다고 전해진다. –옮긴이)은 새에게 돌을 던지고 있다. 붉은 볏을 단 새는 〈사냥꾼(카탈루냐의 풍경)〉(15쪽)에 등장하는 정어리의 사촌쯤으로 보인다. '꿈'에서 등장했던 유머러스한 요소도 가미되었다. 〈세계의 탄생〉(20쪽)에서는 전혀 생각지도 못했던 무리들이 이 세상을 만들어낸다. 이를테면 머리가 하얀 작은 생명체, 끈 달린 풍선(또는 정자), 연 같은 것들이다. 형태나 개념, 어느 모로 보더라도 추상적인 작품이다.

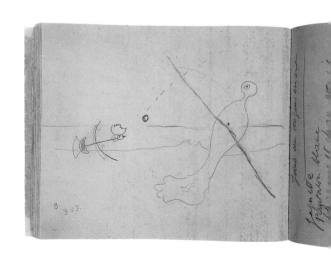

그림 6 〈새에게 돌을 던지는 사람〉의 사전 드로잉, 1925년

종이에 연필, 16.5×19.1cm

호안 미로 재단, 바르셀로나

우주의 알쏭달쏭한 기원을 그린 이 그림에서는 딱히 배경을 식별할 수 없다. 지평선은 없애버렸고, 화폭에는 물감을 덮어씌운 듯하다. 알 수 없는 존재들이 작품에 생기를 불어넣는다. '꿈'이라는 제목은 익숙하게 들리지만, 물감을 문질러 빚어낸 얇은 막은 환영이 빚어낸 변화무쌍한 공간을 조성하는 역할을 한다. 돌 던지는 거인 역시 못지않게 기묘하지만, 그의 모습에서는 전형성을 발견할 수 있다. 몽상적인 그림, 〈바르셀로나 람블라스 거리를 산책하는 여인〉(그림 7) 속 인물이 뿜어내는 담배 연기에서는 볼 수 없었던 점이다. 〈새에게 돌을 던지는 사람〉을 비롯한 연작의 작품들이 비교적 세속적으로 보일 수도 있다. 그러나 미로는 일상을 뚜렷하게 보여주는 곳이 곧 '유한을 무한 속으로 갑작스럽게 분출하는' 장場이 되어야 한다고 주장했다. 두 연작은 가장 평범한 경험 속에서 경이를 발견할 수 있다는 미로의 열띤 확신을 웅장하게 보여준다.

그림 7   **바르셀로나 람블라스 거리를 산책하는 여인** Lady Strolling on the Ramblas in Barcelona, **1925년**
캔버스에 유채, 132×97cm
뉴올리언스 미술관
빅터 키엄 유증

# 네덜란드의 실내(I)

Dutch Interior(I)

1928년

1928년 8월, 이 작품을 그리던 미로는 친구에게 예언적이고도 사나운 말투로 그림을 설명하는 엽서를 보냈다. 한 달 넘게 몬트로치에 머물며 "여지껏 한 적 없던" 준비 과정을 거치는 중이라 말했다. "지금 마무리 중인 이 녀석 못지않게 훌륭한 작품 네 점을 더 그리는 것이 목표일세. (……) 머릿속에서는 날이 갈수록 더욱 처절한 공격을 상상하고 있다네. 희생양의 목숨 줄을 깔끔하게 끊어버리는 공격 말일세. 그리하여 고통에 몸부림치지 않고 벼락같은 돌연사를 맞이하게 하는 거지." 미로는 작품 구상 단계에서 그해가 끝나기 전에 착수할 작품의 개수까지 정확히 예견했다. 미로의 말은 아마도 (예컨대 그림 8, 9 같은) 엄청나게 많은 양의 사전 드로잉을 가리키는 것일 수도 있다. 또는 드로잉을 눈금으로 나

**네덜란드의 실내(I), 1928년**

캔버스에 유채, 91.8×73cm

뉴욕 현대미술관

사이먼 구겐하임 기금, 1945년

누어 놀라우리만치 정확하게 화폭에 본떠 그리고 눈금을 없앤 작업을 말하는 것일지도 모르겠다. 기존 작가들이 신중한 태도로 눈금까지 동원해 그린 작품들은 이전 작품들과는 강렬한 대조를 이룬다. 과거에 눈금은 주로 화가의 기예 같은 솜씨를 부각시키는 기능을 했다. "여지껏 한 적 없던 준비"는 1661년 헨드릭 마르턴스존 소르흐가 그린 엽서〈류트 연주자〉(그림 11)를 참고 자료로 삼은 것을 가리키는지도 모른다.〈류트 연주자〉는 미로가 그해 5월 네덜란드 여행에서 돌아오며 들고 온 그림엽서였다. 1923년 이후 한 번을 제외하고 미로는 모든 작품의 준비 과정을 오로지 상상에 기반을 둔 드로잉으로 마쳤다. 희생양의 '깔끔한 죽음'이라는 강렬한 표현은 외견상 깔끔한 작품을 가리킨 것일 수도 있으나, 17세기 화가들을 공격 대상으로 삼은 미로에게는 부차적인 요소일 뿐이다.

소르흐의〈류트 연주자〉를 희생양으로 삼은 다음, 미로는 관례적인 자신의 방식으로 회귀했다. '네덜란드의 실내'라는 제목이 붙은 연작 세 점 중 두 번째 작품에서 타깃으로 삼은 것은 얀 스테인의 회화였다.

미로는〈류트 연주자〉를 공격함으로써 내러티브가 담긴 주제, 철저히 현실주의적인 기법, 세부 묘사의 확대 같은, 회화에서 가장 중요한 특징에 직격탄을 퍼부었다. 이런 특징들은 미로가 회화에 처음으로 관심을 기울인 요인이기도 했다. 하지만 미로는 단 한 가지 특징도 온전히 내버려두지 않았고 의도했던 대로 철두철미하게 작업했다. 차분하고

그림 8 〈네덜란드의 실내(I)〉을 위한 연구, 1928년

담황색 종이에 연필과 잉크

21.7×16.7cm

뉴욕 현대미술관

작가 기증, 1973년

그림 9 〈네덜란드의 실내(I)〉을 위한 연구, 1928년

담황색 종이에 연필과 흰색 분필

15.3×11.8cm

뉴욕 현대미술관

작가 기증, 1973년

그림 10 〈네덜란드의 실내(I)〉을 위한 최종 연구, 1928년

종이에 목탄 및 그래파이트 연필
62.6 × 47.3cm
뉴욕 현대미술관
작가 기증, 1973년

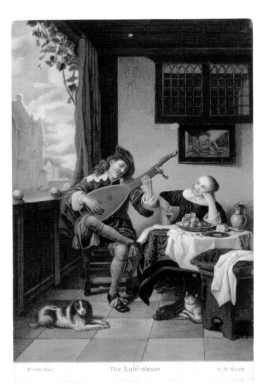

그림 11 〈네덜란드의 실내(I)〉의 모티프
(소르흐의 〈류트 연주자The Lutanist〉(1661년)가 그려진 엽서)
컬러 엽서, 종이: 14 × 9.2cm, 손그림 도면: 13.3 × 9.2cm
뉴욕 현대미술관
작가 기증, 1973년

가정적이던 실내는 흥겨운 축제 현장으로 변신했다. 들쑥날쑥 늘어난 하얀 캔버스에는 악사, 식탁보, 여러 잡동사니들이 드문드문 보이는데, 하나같이 원작과는 다른 모습이다. 유일하게 하얀 면을 가로지르는 류트는 이제 품격을 갖춘 구혼자의 필수품이 아닌, 남근 모양으로 서 있는 거대한 주황색 악기에 불과하다. 류트를 연주하는 갈색 팔은 콧수염이 살짝 난 연주자의 팔이 아니고 마치 류트의 몸통에 달린 듯하다. 그림은 다양한 동작들을 정교하게 보여준다. 가장 혼란스러운 것은 소르흐의 그림엽서 속에서는 음악에 귀 기울이고 있던 여인의 모습이다. 미로는 류트 목 부분 아래로 보이는 식탁 위 얼룩으로 여인을 그렸다. 여인의 머리는 검은 덩어리이며, 비스듬히 휜 모양의 유방 가운데로 방광 모양의 심장이 보인다. 당연한 말이지만, 미로의 그림에서는 그의 말이 곧 법이었다. 미로는 이런 식의 표현을 통해 자신만의 '법'을 이야기했다. "작품을 그릴 때에는, 당연하게도, 주제는 내 머릿속에 있다. (……) 그다음은 보는 사람에게 달린 일이다." 이 말을 염두에 두고 그림을 보면, 거대한 흰색 돔에 갇힌 류트 연주자의 코딱지만 한 얼굴은 기발한 표현으로, 원본과 달리 커다란 모습으로 변한 여인 역시 온전한 형상으로 보일 수도 있다. 공격을 감행했던 미로는 그림 속에서 자신의 정체성을 드러내려 했다. 그런 이유로, 오른쪽에 덩그러니 발자국 하나를 찍어놓고는 이렇게 말했다. "누군가 거기에 있었습니다."

# "제비의 사랑"

## "Hirondelle Amour"
### 1933~34년

〈"제비의 사랑"〉은 1933년 12월, 미로가 고유한 '표현 방식'을 연구하면서 그리기 시작한 작품이다. 작업 당시 미로는 "극도의 명쾌함과 힘, 형태를 용이하게 바꿀 수 있는 공격성을 얻으려고 치열하게 노력했다. 영혼까지 이를 수 있는, 즉흥적인 신체 감각을 일깨우기 위해서였다". 미로는 이 작품을 두고, 우월한 권력으로 수단을 부리는 작가 덕분에 그림을 보자마자 원대하고 무한한 자유를 떠올릴 수 있으리라 자평했을지도 모를 일이다. 이 그림은 다른 세 작품(그림 12~14)과 더불어, 태피스트리 밑그림 의뢰를 받고 그렸는데, 태피스트리를 돋보이게 하는 직조술과는 별개로 독립적인 작품이었다. 실제로 윌리엄 루빈은 이 작품이야말로 미로의 '완벽한 걸작'이며, 그 '웅장함과 자유로움'에는 필적

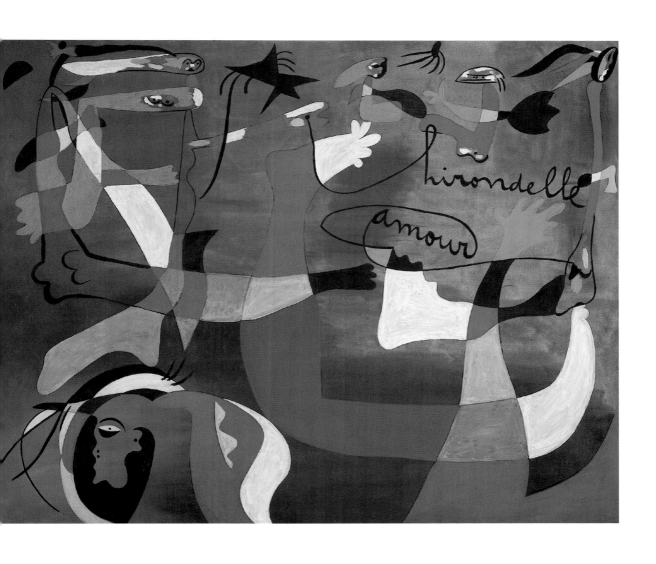

**"제비의 사랑", 1933~34년**

캔버스에 유채, 199.3×247.6cm
뉴욕 현대미술관
넬슨 록펠러 기증, 1976년

그림 12 **달팽이, 여자, 꽃, 별**Escargot, femme, fleur, étoile, **1934년**

　　캔버스에 유채, 손으로 쓴 제목

　　195×172cm

　　레이나 소피아 미술관, 마드리드

그림 13 **리듬이 있는 형태**Rhythmic Figures, **1934년**

　　캔버스에 유채

　　193×171cm

　　노르트라인-베스트팔렌 주립 미술관, 뒤셀도르프

그림 14　**스타와 만난 명사들**Personages with Star, **1933년**
캔버스에 유채
198.1×246.4cm
시카고 현대미술관
모리스 쿨버그 부부 기증

할 것이 없다고 평했다.

　1920년대에 그림으로 쓴 시를 선보였던 미로는, 이번에도 그림과 언어를 날실과 씨실 삼아 엮어 보였다. 가벼운 파란색 천에 하늘을 나는 새와 다리를, 오른쪽 상단에는 손들을 교차시킨 다음 '제비', '사랑'이라는 단어를 적어 넣었다. 이성이라는 짐을 내려놓은 홀가분한 비행, 황홀한 광경에 인간의 정신력도 끼어든다. 미로는 원근법, 또는 부피가 만들어내는 환영에 구애받지 않았다. 그보다는 소박하고 찬란한 색이 그림을 지배한다.

　작품 전체에는 삼원색과 검은색, 흰색, 초록색, 적갈색이 뒤섞여 있고 새의 모양, 인체의 일부들, 정체불명의 요소들이 단순화되어 있다. 이러한 형상에는 캔버스 바탕에 깔린 파란색이 스며들어 있다. 미로의 절친한 벗이던 알베르토 자코메티의 작품과 매우 흡사한 그림이다. 다음과 같은 자코메티의 말은 생각해볼 만하다. "내게 있어서, 미로는 곧 자유를 상징한다. 미로는 내가 본 이들 중 가장 가뿐하고 자유로우며 가벼운 인간이다."

# 낡은 구두가 있는 정물
## Still Life with Old Shoe
1937년

# 자화상(I)
## Self-Portrait(I)
1937~38년

스페인 내전이 발발하고 다섯 달이 지난 1936년 11월, 미로는 잠시 머물 요량으로 파리를 찾았다. 그러나 고향 카탈루냐의 상황이 갈수록 악화되는 바람에, 어쩔 수 없이 생각했던 것보다 긴 4년 동안 타향살이를 해야 했다. 처음에는 작업실도, 마음 둘 곳도 없었다. 고향을 향한 그리움도 커져만 갔다. 미로는 바르셀로나로 돌아가 그림을 끝내려던 생각을 접을 수밖에 없었다. 그리고 1937년 1월, '전혀 다른 작품'을 제작하기로 마음먹었다. 미로는 '만물의 심원하고 시적인 실재'를 연구하겠노라고 말했다. 이후 14개월간 '현실'에 질문을 던지면서 발표한 작품이 〈낡은 구두가 있는 정물〉, 직후에 그린 〈자화상(I)〉이었다. 사실주의를 시적詩的으로 이해한 걸작이라 할 수 있는 이 두 작품은 양식 면에서

41

낡은 구두가 있는 정물, 1937년

캔버스에 유채, 81.3×116.8cm
뉴욕 현대미술관
제임스 트롤 소비 기증, 1969년

자화상(I), 1937~38년

캔버스에 연필, 크레용, 유채
146.1×97.2cm
뉴욕 현대미술관
제임스 트롤 소비 기증, 1979년

비슷한 작품으로는 전혀 보이지 않으며 과거, 또는 이후에 선보이게 될 어떤 작품과도 달랐다. 미로는 1921년부터 1922년까지 그린, 젊은이다운 정체성을 표현한 〈농장〉(그림 15)과 더불어, 이 둘을 중요한 작품으로 꼽았다.

정물과 자화상 사이의 간극 동안에는 〈수확하는 사람(반항하는 카탈루냐 농부)〉(그림 16)를 통해 파시스트에 대한 격렬한 적대감을 표명했다. 〈수확하는 사람〉은 1937년 파리에서 열린 세계박람회 스페인관에서 피카소의 〈게르니카〉(그림 17)와 나란히 전시되었다. 박람회 이후 분실된 벽화에는 앞서 〈스페인을 돕자〉(그림 18)에서 보여주었던, 고뇌에 잠겨 반항하는 농부의 모습이 그려져 있었다. 이 그림은 미로가 공화정부의 투쟁을 지지하고자 제작한 포스터였다. 포스터 속 남자가 쓴 모자는 카탈루냐 농부들이 전통적으로 쓰는 것이다. 우람한 팔을 자랑하는 남자는 하늘을 향해 움켜쥔 주먹을 치켜들고 있다. 그 밑에는 이런 글귀가 적혀 있다. "오늘날 파시스트가 바라보는 농부들의 투쟁은 무력하다. 무한한 창의력을 가진 사람이라면 스페인에 세계를 놀라게 할 만한 추진력을 불어넣을 것이다."

〈낡은 구두가 있는 정물〉에서는 이전에 주제로 삼은 노동자 대신, 종말론적 형상을 보여준다. 여기서 미로는 인간이 지닌 힘에 대한 믿음을 피력한다. 이는 〈게르니카〉와는 근본적으로 정반대 성격을 가졌다는 평가를 받는다. (미로의 표현대로라면 '종이로 감싼 다음 끈으로 묶은') 빈

그림 15 **농장**The Farm, **1921~22년**

캔버스에 유채, 123.8×141.3cm
워싱턴 내셔널 갤러리
메리 헤밍웨이 기증

그림 16 **수확하는 사람**(반항하는 카탈루냐 농부)
The Reaper (Catalan peasant in Revolt), **1937년**
파리 세계박람회 스페인관에 그린 벽화로 이후 분실되었음

술병, 포크가 꽂힌 사과, 거무스름한 빵 한 덩어리, 낡은 구두 한 짝, 이 모든 구성 요소들은 검은 그림자가 불길하게 드리운 화폭과 대비를 이룬다. 구성 요소들에서는 〈스페인을 돕자〉에 등장했던 위협적인 팔에서 드러난 팽팽한 긴장감을 느낄 수 있다. 전형적인 정물화에서 취하는 수동적 주제가 아닌, 농부의 일상을 상징하는 구성 요소들 주변으로는 청록색, 빨간색, 보라색, 노란색, 담록색의 환각 같은 불꽃이 대상을 관통하거나 맴돈다. 로널드 펜로즈는 이 불꽃이 "큰 화재에서나 볼 수 있을 법한 불길한 색"을 띠고 있다고 설명했다. 그림은 이러한 불꽃을 적극적으로 받아들이고 이를 표현한다.

비록 〈낡은 구두가 있는 정물〉 속 불꽃은 너무도 현란했지만, 이 작품은 미로가 주장했듯 1923년 이후 처음으로 '자연'을 그린 것이었다. 미로는 "그림 속 모든 구성 요소들을 탁자 위에 올려놓았으므로, 단 한 순간조차 대상과의 접촉이 끊길 일은 없다."고 말했다.

앞에 놓인 대상에 강박적으로 집중하는 것은 〈자화상(I)〉을 그리기 시작했을 때에도 마찬가지였다. 미로는 〈낡은 구두가 있는 정물〉을 그릴 때처럼, 동그란 볼록거울을 뚫어질 듯 쳐다보며 세심한 집중력을 쏟아 부었다. 그러나 앞서 대상의 삶을 은유적으로 관조한 그림과 달리, 이후에 그린 자화상에서는 미로 자신의 의식 구조를 탐색했다. 두 작품 모두 규모가 크지는 않지만, 회화 기법을 통한 생기(정물), 연필, 크레용, 극소량의 유채물감으로 표현한 정교한 색상(자화상)으로 절묘한 효과를

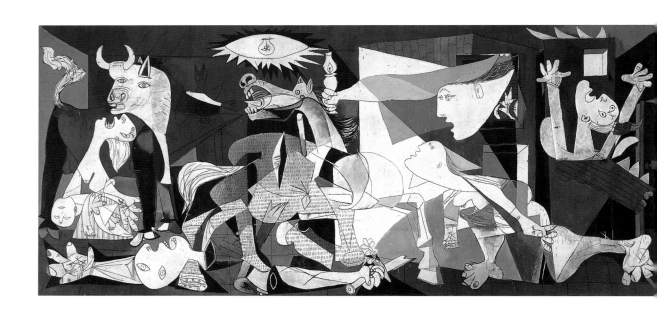

그림 17　**파블로 피카소**(스페인, 1881~1973년)
　　　　**게르니카**Guernica, 1937년

　　　캔버스에 유채, 349.3×776.6cm
　　　레이나 소피아 미술관, 마드리드

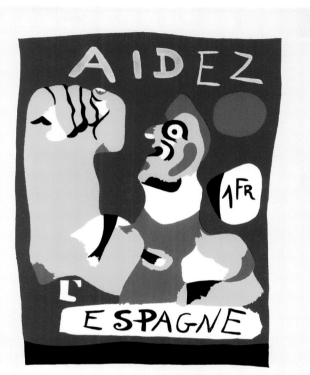

그림 18 **스페인을 돕자**Aidez l'espagne, **1937년**

스텐실, 손그림 도면: 24.8×19.4cm, 접힌 종이: 31.9×25.3cm
뉴욕 현대미술관
피에르 마티스 기증, 1949년

냈다는 공통점이 있다.

작품에 등장하는 소박한 대상들이 전 세계가 지켜보는 무대에 오른 영웅 같은 배우라면, 나머지 요소들은 마치 은하계처럼 광대한 미로의 상상력을 보여준다. 그림 속 윤곽들을 들여다보면 우주에서 발생한 대화재 안에서 태양, 별, 불꽃, 섬광이 남긴 궤적이 모습을 드러낸다. 마치 열정적인 미로의 시선 속에서 펼쳐지는 듯한 광경이다. 뒤팽의 말마따나, 미로가 주로 그리는 형태는 내부의 '불순한 것들이 모조리 불에 타서 사라지고' 아무런 실체도 없다. 정물 속 낡은 구두, 빵 덩어리, 부서진 병, 사과, 포크도 말끔하게 그을린 것처럼 보인다. 전쟁 동안 몸을 피했던 시기 초반에 그린 두 작품은 전혀 다른 그림이지만, 파시스트의 반란에 직면한 스페인에 대한 미로의 우려가 담겨 있다.

# 두 연인에게 미지의 것을
# 알려주는 아름다운 새

The Beautiful Bird Revealing
the Unknown to a Pair of Lovers
1941년

'성좌'라는 제목의 연작은 모두 동일한 크기의 작품 스물세 점으로 구성
되어 있다. 〈두 연인에게 미지의 것을 알려주는 아름다운 새〉는 연작 중
스물한 번째로, 다른 것들과 마찬가지로 구아슈, 유채물감이 사용되었
다. 연작 중 열 점은 노르망디 해안의 바랑주빌이라는 마을에 머무르던
동안 그린 것이다. 미로의 가족은 제2차 세계대전을 피해 찾은 바랑주
빌을 피난처로 삼았다. 1940년 5월, 독일군이 돌연 플랑드르 쪽으로 진
격해오자 미로 부부와 딸은 비행기에 오를 수밖에 없었다. 혼란에 빠진
프랑스, 불안한 국경지대를 지나는 위험한 여정을 마친 그들은 6월 중
순, 드디어 스페인에 도착했다. 바르셀로나는 위험했기에, 마요르카 섬
으로 향했다. 그곳에서 미로는 신중을 기해 어머니의 미혼 시절 성을 넣

은 이름으로 '성좌' 작업을 재개했다. 그리하여 마요르카 섬에서 연작 중 열 점을, 본토 몬트로치 가족 농장에서 나머지 세 점을 완성했다.

'성좌' 이전 작품들의 제목에는 '반란', '자유'라는 단어가 반복해서 등장했다. 미로는 '예술가의 내면에는 심원한 욕구'가 있어, 작가와 작품은 주변인들의 신변을 중히 여기고, 평등에 대한 만인의 욕구를 작가 자신의 욕구로 승화시킨다고 생각했다. '성좌'라는 아름답고 시적인 연작의 제목들 속에서 '반란'은 단 한 번도 나오지 않고, '자유'는 고작 한 번만 등장할 뿐이다. 그렇더라도 연작은 전체적으로 볼 때 이와 같은 미로의 신념을 그대로 보여준다.

고된 압박 속에서 그린 '성좌'에는 야만스러운 억압이 행해지는 순간 빚어낸 무한한 자유가 담겨 있다. 브르통은 이 작품이 일군 성과, 이로 인해 시작된 담대함을 분명히 인정했다. "1940년 여름은 (숭고한 모험과 발견을 위한) 예술 활동을 펼치기에는 매우 위험한 시기였다. (……) 침략자들의 만행 중에 가장 주목할 만한 행위는 자유의 산물이자 생산력을 상징하는 예술작품을 파괴하는 것이었다. (……) 더할 나위 없이 고통스러웠던 시기였지만, 미로는 있는 힘껏 목소리를 높였다."

전에도 그랬지만, 이번에도 미로는 놀라우리만치 강력한 힘을 보여주었다. 〈두 연인에게 미지의 것을 알려주는 아름다운 새〉는 천상과 지상의 것, 낯익은 것과 경이로운 것을 힘들이지 않고 짜넣은 그림이다. 신중하게 구성한 바탕은 일견 희미한 새벽, 쉬이 사라지지 않는 일몰

53

**두 연인에게 미지의 것을 알려주는 아름다운 새, 1941년**

종이에 구아슈·오일 워시·목탄, 45.7×38.1cm
뉴욕 현대미술관
릴리 블리스 유증으로 소장, 1945년

처럼 눈에 보이는 실재로 이루어진 듯하다. 여기에 반복되는 별자리 속에 섞인 수많은 작은 점과 원, 삼각형, 반원, 별들이 대조를 이룬다.

빛이든 어둠이든, 대개는 불투명한 검은색이지만, 삼원색과 초록색, 흰색을 띤 섬광이 이곳저곳에서 명멸한다. 미로는 물에 비친 흐릿한 빛을 보고 유동적이고 불안정한 윤곽선을 떠올렸다고 말했다. 기존의 구성 체계에서 벗어나 추상화에 근접한 그림이지만, 특정한 사건을 주제로 삼은 작품이다. 물론 마무리된 그림에서 이를 알아볼 수 있는 이는 작가뿐이었지만 말이다. '성좌'의 다른 작품들처럼, 미로는 완성된 이 작품에도 시적인 제목을 붙였다.

'무제'라는 예외를 제외하고, 연작들의 제목에서 열거한 모든 요소들은 그림 속에서 알아볼 수 있다. 오른쪽 상단에서 푸른 눈의 '아름다운 새' 한 마리가 이쪽을 향해 날아오고 있다. 새는 마치 18년 전 미로가 그린 〈사냥꾼(카탈루냐의 풍경)〉(15쪽)에 등장했던 정어리처럼 꼬리를 파닥이며 추진력을 얻고 있다. 여인의 머리와 몸, 팔은 다양한 상태에 있는 남성의 성기를 그린 것이다. 눈에 띄게 발기한 성기에서 솟은 목이 여인의 외눈, 조심스레 치켜든 고개를 지탱하고 있다. 여인은 비교적 평범한 팔을 새 쪽으로 향하고 있거나, 양옆으로 활짝 벌리고 있다. 여인의 몸에 그려진 얼굴을 통해, 그녀가 몸을 수그리고 있음을 알 수 있다. 눈 모양의 가슴은 검붉은 색으로 활짝 열린 음부, 기울어진 두 개의 초승달 같은 엉덩이와 밀착해 있다. 어쩌면 각각 다른 순간, 똑같은

〈두 연인에게 미지의 것을 알려주는 아름다운 새〉의 일부

남자(좌), 여자(우), 새(위)

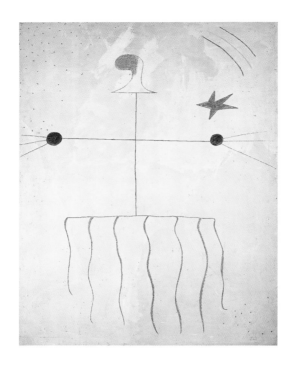

그림 19 **카탈루냐 농부의 머리**Head of a Catalan Peasant, **1924년**

　　　캔버스에 유채, 146×114.2cm

　　　워싱턴 내셔널 갤러리

　　　수집위원회 기증, 1981년

그림 20 **1973년 8월 19일, 윌리엄 루빈에게 보낸 편지 속 미로의 서명**

　　　뉴욕 현대미술관 회화, 조각관

사실을 깨닫게 된 연인의 모습을 그렸는지도 모른다. 파란색, 초록색 눈이 달린 왜소한 남자는 여인과 거리를 두고 떨어져 있다. 불룩한 성기 모양의 머리는 카탈루냐 농부가 머리에 얹은 모자처럼 맥이 없다. 모자를 그린 선, 화폭 전반에 나타나는 구불구불한 곡선은 화가의 서명에서도 눈에 띈다. '성좌' 전체에 반복되는 이 선은 가장 미로다운 특징이라 할 수 있다. 미로는 선의 양끝을 거무튀튀한 원으로 마무리했다. 이는 앞서 1920년대 초반, 미로가 또 다른 자아로 표현한 카탈루냐 농부의 눈을 상징한다(그림 19). 이렇듯 도식적인 표현은 이후 작가의 서명으로도 사용되었다(그림 20). 미로는 '성좌' 작업이 "결국에는 완전하고도 복합적인 평정을 얻으려고 날마다 각양각색의 작은 얼룩, 별, 파도, 색칠한 작은 점으로 돌아가는 것"이라 설명했다. 1945년 미국의 예술가들은 피에르 마티스의 뉴욕 갤러리에서 미로의 작품을 처음 접했다. 이후 추상표현주의자로 분류될 이들은 미로가 표현한 마음의 평정, 전체적인 구성에 놀라움을 금치 못하고 깊이 감동했다.

# 달새

Moonbird

1966년

미로가 사방에서 감상할 수 있는 조각을 제작한 때는 1940년대 중반이
지만, 조각에 흥미를 느낀 시기는 1912년으로 거슬러 올라간다. 미로는
당시 바르셀로나에서 자신을 가르친 스승, 프란세스크 갈리와 보낸 시
간을 기억했다. "스승님은 형태를 '보는' 방법을 알 수 있도록 과제를 내
주었다. 눈을 가린 채 손에 물체를 쥐여준 다음 그리라고 하는 식이었다."
이러한 갈리 식 교수법은 〈달새〉 구상 과정에는 별다른 영향을 미치지
못했지만, 물체와 촉감의 관계에는 중요한 역할을 했다. 〈달새〉에서 뻥
뚫린 곳, 그리고 솟아오른 부분에서 완만한 곡선을 그리며 팽팽하게 부
푼 청동 표면을 보면 곧바로 만져보고 싶은 충동을 느낀다. 일반적인 현
대 조각을 볼 때와는 다른 경험이다. 하지만 굳이 그런 충동에 따르지

**달새, 1966년**
청동, 228.5×198.2×144.9cm
뉴욕 현대미술관
니나, 고든 분샤프트 부부 유증, 1994년

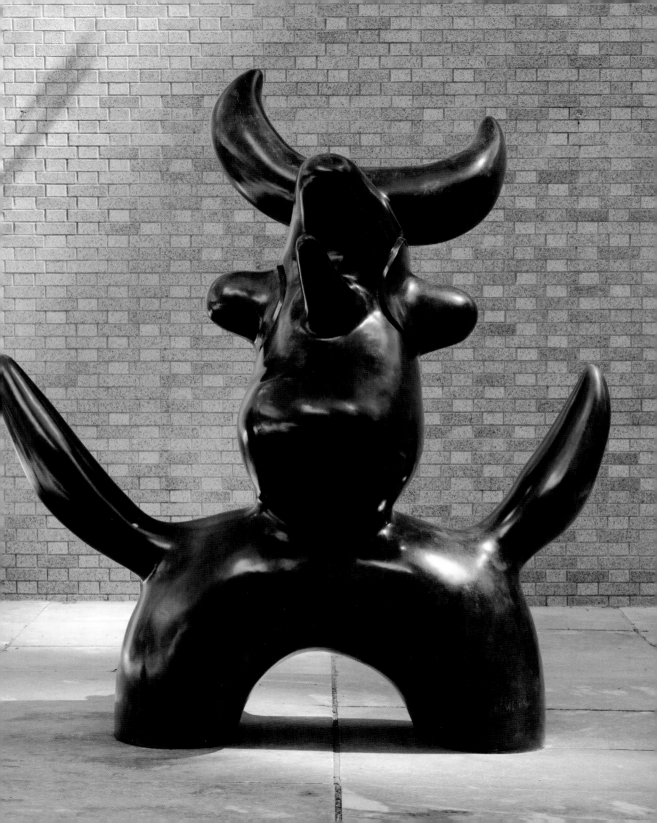

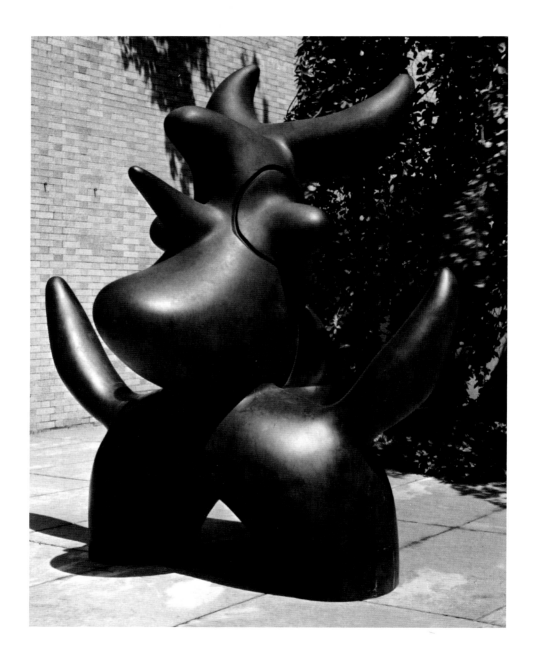

달새(측면에서 바라본 모습)

않고, 멋진 새를 보기만 해도 안에 담긴 상상력과 실재를 느낄 수 있다.

20세기 조각을 가장 예리하게 평가하는 것으로 유명한 데이비드 실베스터는 〈달새〉를 두고 세 가지를 지적했다. 전면에서 바라보았을 때는 "걷잡을 수 없는 성욕 (……) 오만하고 적대적이며 자긍심에 찬, 심술궂고 과장된 (……) 새는 관람객에게 돌을 던지는 게 아닐까 싶다". 하지만 옆쪽에서는 "공격적이고 거대한 형태가 애처로운 새의 혀로 보이고, 무시무시한 눈과 위협적인 날개가 배고픈 아기 새의 날개처럼 가련해 보인다". 그리고 뒤쪽에서 바라본 작품은 새라는 위상을 상실하고, "노부인처럼 나긋나긋한 여성의 모습으로 바뀐다". 머리에 달린 초승달 모양의 물체를 '지배의 상징'이 아닌 뿔로 생각한다면, "침착하고 인자한 암소"처럼 보이기도 한다. 이런 점들을 고려하면 〈달새〉는 놓인 장소에 따라 과격한 남성도, 무력한 새끼 새도, 자애로운 어머니도 될 수 있다.

어쩌면 미로는 기념비적인 새를 두고 이런 평을 내린 것에 반색했을지도 모를 일이다. 실베스터가 이런 평을 쓴 해는 1972년으로, 바야흐로 초현실주의가 힘을 잃었을 무렵이었다. 미로 역시 그 무리와 결별한 지 오래였다. 그렇더라도 실베스터는 〈달새〉, 그것과 쌍을 이루는 〈태양의 새〉(그림 21)를 두고 '초현실주의 걸작 두 점'이라 평했으므로, 분명 미로는 만족감을 느꼈을지라도 마뜩지 않았을 것이다.

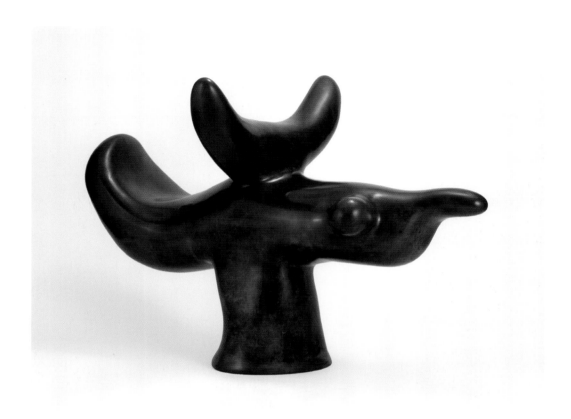

그림 21 **태양의 새**Solar Bird, **1966년**

청동, 120×180×101.9cm
시카고 현대미술관
그랜트 J. 픽 기금

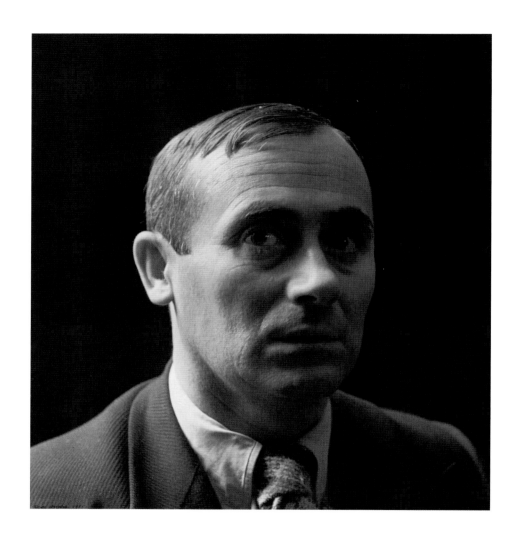

호안 미로, 1935년

사진: 로지 앙드레
은염 프린트, 27.9×28.3cm
뉴욕 현대미술관
프랭크 크라우닌실드 기증, 1940년

호안 미로는 1893년 스페인 북동부 카탈루냐의 주도 바르셀로나에서 태어났다. 1912년부터 1915년 중반까지 미술을 공부했고, 이후 약 5년 간 다양한 예술 집단과 활발하게 어울리면서 바르셀로나에서 새로이 발전하던 현대미술에 관심을 기울였다. 초기 회화와 드로잉은 카탈루냐를 주제로 한 내용과 현대미술의 새로운 양식이 뒤섞여 있다. 이는 '카탈루냐의 세계화'에 대한 미로의 갈망을 보여준다.

1920년대 초반, 미로는 생전 처음 파리를 찾았다. 미로 자신의 말에 따르면 처음에는 '압도되었다'. 그러나 다다이즘에 속한 화가, 시인들과 교류하면서 미로는 이내 자신이 추구했던 사실적인 양식을 벗어난 길을 찾기 시작했다. 이후 2년간 저명한 시인들은 다양한 본보기를

보여주었다. 이를테면 우연성, 자동기술, 꿈, 전통적인 작법을 배제하려는 의지를 동원한 실험들이었다. 이 덕분에 미로는 예술 인생에서 근본적인 돌파구를 마련할 수 있었다. 1925년부터 1927년 사이, 미로는 '꿈'의 위대한 연작들을 그렸다. 르네상스 후기의 회화 전통을 버린 연작은 원근법, 중력, 부피가 주는 환영, 음영, 색에서 해방된 공간을 마법처럼 만들어냈다. 미로가 새로이 빚어낸 그림 속 공간은 이후 세대의 예술가들에게 무한한 가능성을 열어주었다.

이후 50년이 넘는 기간 동안 독보적인 생산성을 보인 미로는 형태를 엄격하게 통제하며 원대하고 창의적인 자유를 그려냈다. 선명한 색, 그림을 한층 재미나게 만들어주는 생기발랄하고 독창적인 기호들로 이루어진 일종의 서명은 미로의 그림에서 보이는 특징이다. 이로 인해 미로의 회화, 드로잉, 판화, 조각, 도기는 보는 즉시 알아볼 수 있는 고유한 세계를 이룬다. 미로는 1983년 스페인 마요르카 섬의 팔마에서 숨을 거두었다. 전 세계는 그를 20세기의 가장 영향력 있는 예술가로 인정했다.

**도판 목록**

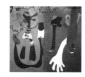
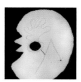
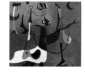
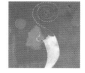

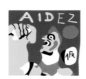

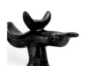

## 도판 저작권

70

# 찾아보기

| 모마 아티스트 시리즈 |

# 호안 미로
Joan Miró

**1판 1쇄 인쇄**  2014년 10월 17일
**1판 1쇄 발행**  2014년 10월 27일

**지은이**  캐럴라인 랜츠너
**옮긴이**  김세진

**발행인**  양원석
**편집장**  송명주
**책임편집**  최일규
**교정교열**  박기효
**전산편집**  김미선
**해외저작권**  황지현, 지소연
**제작**  문태일, 김수진
**영업마케팅**  김경만, 정재만, 곽희은, 임충진, 장현기, 김민수, 임우열
윤기봉, 송기현, 우지연, 정미진, 윤선미, 이선미, 최경민

**펴낸 곳**  (주)알에이치코리아
**주소**  서울시 금천구 가산디지털2로 53, 20층 (가산동, 한라시그마밸리)
**편집문의**  02.6443.8851    **구입문의** 02.6443.8838
**홈페이지**  http://rhk.co.kr
**등록**  2004년 1월 15일 제2-3726호

**ISBN**  978-89-255-5404-4 (04600)
978-89-255-5334-4 (set)